解碼

U0034075

解碼梵谷

作者 蘇菲·柯林斯
SOPHIE COLLINS

翻譯 郭庭瑄

Boulder Media 大石文化

解碼梵谷

作　　者：蘇菲‧柯林斯
翻　　譯：郭庭瑄
主　　編：黃正綱
資深編輯：魏靖儀
美術編輯：吳立新
行政編輯：吳怡慧

發 行 人：熊曉鴿
總 編 輯：李永適
營 運 長：蔡耀明
印務經理：蔡佩欣
發行經理：曾雪琪
圖書企畫：黃韻霖、陳俞初

出 版 者：大石國際文化有限公司
地　　址：台北市內湖區堤頂大道二段 181 號 3 樓
電　　話：（02）8797-1758
傳　　真：（02）8797-1756
印　　刷：博創印藝文化事業有限公司
2020 年（民 109）3 月二版
定　　價：新臺幣 250 元

本書正體中文版由
Guild of Master Craftsman Publications
Ltd 授權
大石國際文化有限公司出版
版權所有，翻印必究
ISBN：978-957-8722-84-2（平裝）
＊ 本書如有破損、缺頁、裝訂錯誤，
請寄回本公司更換

總代理：大和書報圖書股份有限公司
地址：新北市新莊區五工五路 2 號
電話： （02）8990-2588
傳真： （02）2299-7900

國家圖書館出版品預行編目（CIP）資料

解碼梵谷 / 蘇菲‧柯林斯(Sophie Collins)作；
郭庭瑄翻譯.
-- 二版. -- 臺北市：大石國際文化, 民109.3
96頁；14.8×21公分
譯自：BIOGRAPHIC VAN GOGH
ISBN：978-957-8722-84-2 (平裝)

1.梵谷(Van Gogh, Vincent, 1853-1890)
2.畫家　3.傳記　4.荷蘭

940.99472　　　　　　　109001759

目錄

圖像

我們若能透過一組圖像
辨認出一位藝術家，
就代表這位藝術家和他的作品
已經全面進入我們的
文化和意識之中。

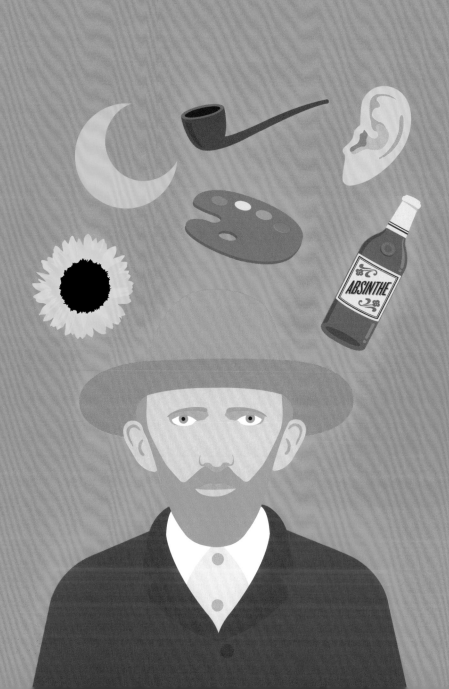

前言

關於文森・梵谷（Vincent van Gogh），大部分的人至少知道這三件事：他割掉自己的耳朵，他精神錯亂、最後自殺，還有〈向日葵〉是他畫的。雖然這三點基本上都是真的，但還是無法讓我們對這個人和他的作品留下充分的印象。若保持一段距離，仔細探究梵谷短暫的人生（他去世時年僅37歲），就會發現他的人生境遇退居遠方，畫作移到了前景來。這樣一來或許問題就會變成：他在口袋沒錢、只有零星資助，同時又飽受病痛折磨的情況下，到底是怎麼做到這些事的？

梵谷在投入藝術之前，曾經設法約束自己的本性，好適應各種不同的角色。青少年時期他曾幫叔叔做藝術品買賣生意，可是他的態度太直率，無法迎合那些自認品味高尚的顧客。梵谷最後一次被解雇後，轉而投向宗教的懷抱：說不定他的熱情可以發揮在傳教上吧。結果這卻是錯誤的開始——他當然不乏當牧師的信念（他本身就是傳教士的兒子，非常了解這個職業），可是最後他連神學院都沒有考上，所以不夠格擔任神職人員。

「我認為自己
已經準備要開始
準備做點
認真的事。」

梵谷終於在27歲那年全心投入藝術。他孜孜不倦、勤勤懇懇地努力了一段時間，最後總算有所突破。他幾乎衝突不斷、鬱鬱不得志的一生，換來了生命最後幾年輝煌綻放的創作能量。

雖然梵谷在某些方面運勢欠佳，但他真的很幸運能有西奧（Theo）這個弟弟，更幸運的是還有喬安娜（Johanna Bonger）這樣的弟媳。西奧一直是梵谷的支柱，除了提供明智的建議外，還盡可能地接濟哥哥，幫他實現藝術家的夢想；不僅如此，兩兄弟都過世之後，西奧的妻子竭盡所能地推廣梵谷死後的聲譽，讓他的作品獲得應有的賞識，而且並沒有花太久時間。藝術界開始看見像高更（Gauguin）這樣極富洞察力的當代藝術家早就發現的東西：那是一種真正新鮮而獨特的視野，能讓他們用新的、深具啟發性的眼光重新看待熟悉的事物，就跟所有傑出的藝術一樣。

「大量的創作靈感找上我。我像火車頭一樣，畫到欲罷不能。」

「我愈醜、愈老、愈刻薄、愈虛弱、愈貧窮，就愈想使用鮮豔、層次分明、華麗奪目的色彩作為報復。」

梵谷生前並沒有機會收取他辛苦創作的回報。如今，從圍裙到餅乾罐，各式各樣的商品上都印有他的作品，因此現在的人「看」梵谷的畫，很難有像第一次見到那樣的感覺。不過若先稍微讀過他的生平和時代，了解一些知識和觀點，然後再重新看他的畫，可能會有不一樣的收穫。梵谷真正投入創作的時間只有十年出頭，但他的作品在數量和品質上都無與倫比，包括超過2000幅繪畫及大量書信，信中對於作品背後的思維脈絡有極為清晰的表述，這點很少有藝術家能夠企及。

「『正常』是
一條鋪過的路，
走起來很舒服，
但長不出花。」

文森・梵谷的藝術在他死後數十年間吸引了千百萬人的目光。考慮到他非凡的成就，或許就像藝術史學者朱利安・貝爾（Julian Bell）所寫的，「⋯⋯我們根本沒資格說他是瘋子。」

01
梵谷的人生

「要是我們什麼都不敢去嘗試，人生會是什麼樣子？」

──摘自梵谷1881年12月29日於海牙寫給弟弟西奧的一封信

文森・威廉・梵谷

梵谷出生在小鎮津德爾特的市集廣場上的牧師宿舍。他的父親名叫西奧多魯斯・梵谷（Theodorus van Gogh），是津德爾特荷蘭改革宗教會的牧師，在19世紀的布拉奔省教區中享有一定的社會地位；母親名叫安娜・柯妮莉亞・卡本特斯（Anna Cornelia Carbentus），是書籍裝訂廠老闆的女兒，很喜歡藝術。他的教名「文森」是家族傳統，每一代都有至少一個文森。

1853年3月30日出生於荷蘭與比利時邊界的津德爾特（Groot-Zundert）。

◀ 同樣生於北布拉奔的人有：荷蘭畫家**耶羅尼米斯・波希**（**Hieronymus Bosch**，1450-1516）

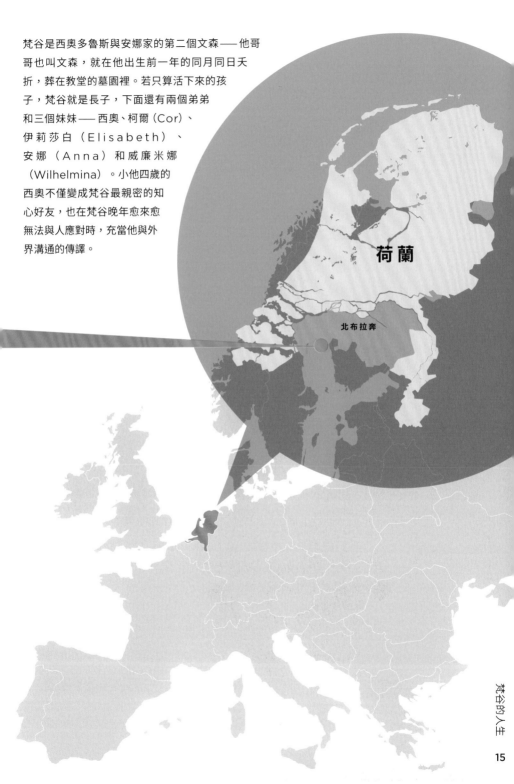

梵谷是西奧多魯斯與安娜家的第二個文森——他哥哥也叫文森，就在他出生前一年的同月同日夭折，葬在教堂的墓園裡。若只算活下來的孩子，梵谷就是長子，下面還有兩個弟弟和三個妹妹——西奧、柯爾（Cor）、伊莉莎白（Elisabeth）、安娜（Anna）和威廉米娜（Wilhelmina）。小他四歲的西奧不僅變成梵谷最親密的知心好友，也在梵谷晚年愈來愈無法與人應對時，充當他與外界溝通的傳譯。

荷蘭

北布拉奔

舊金山

專門生產耐穿工作服的李維服裝公司（Levi Strauss & Co.）於美國舊金山成立。

紐約

奧的斯（Otis）電梯公司於美國紐約州揚克斯市成立。

紐約州

第一批洋芋片於美國紐約州開賣。

巴黎

拿破崙三世任命喬治－歐仁・奧斯曼（Georges-Eugène Haussmann）監督巴黎的都市改造計畫。

1853年的世界

梵谷的家鄉是個小地方。當時不只是津德爾位在荷蘭和比利時的邊界上，連整個布拉奔省（原本是個單一的天主教實體）也都被一分為二。1839年，也就是梵谷出生前14年，布拉奔省被荷比兩國瓜分。這不穩定的休戰協議讓西奧多魯斯・梵谷的一小群教堂會眾成為一個被天主教徒包圍的新教孤島，這或許也是梵谷一家之所以把緊密的家庭關係、可敬的社會地位和嚴格的工作倫理視為幸福人生關鍵的原因之一。但不論在荷蘭還是更遠的地方，外面的大世界都發生了很多事。

威尼斯

威爾第（Verdi）大膽創新的現代歌劇作品《茶花女》於威尼斯首演。

梵谷

16

荷蘭

兩個世紀後，天主教主教在嶄新的結社自由法律下重返荷蘭。

馬斯垂克

連接馬斯垂克與亞琛的荷蘭鐵路開通。

浦賀

美國海軍上將培里抵達日本，要求執行「鎖國」政策的江戶幕府開放港口，與美國建立貿易關係。

倫敦

博物學家查爾斯·達爾文（Charles Darwin）於英格蘭榮獲皇家學會所頒發的皇家獎章，以表揚他在小獵犬號上的研究成果。

孟買

印度第一條客運鐵路（連接孟買和馬哈拉什特拉邦的塔納）開通。

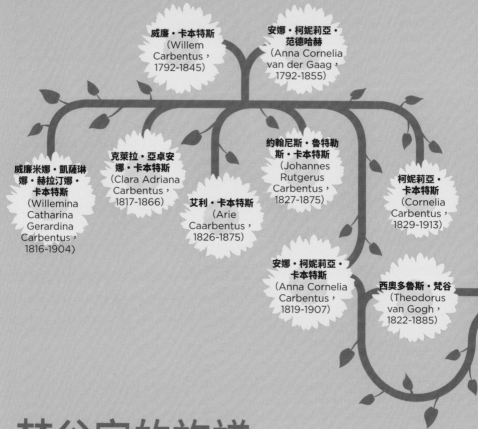

威廉・卡本特斯
（Willem
Carbentus，
1792-1845）

安娜・柯妮莉亞・
范德哈赫
（Anna Cornelia
van der Gaag，
1792-1855）

威廉米娜・凱薩琳
娜・赫拉汀娜・
卡本特斯
（Willemina
Catharina
Gerardina
Carbentus，
1816-1904）

克萊拉・亞卓安
娜・卡本特斯
（Clara Adriana
Carbentus，
1817-1866）

艾利・卡本特斯
（Arie
Caarbentus，
1826-1875）

約翰尼斯・魯特勒
斯・卡本特斯
（Johannes
Rutgerus
Carbentus，
1827-1875）

柯妮莉亞・
卡本特斯
（Cornelia
Carbentus，
1829-1913）

安娜・柯妮莉亞・
卡本特斯
（Anna Cornelia
Carbentus，
1819-1907）

西奧多魯斯・梵谷
（Theodorus
van Gogh，
1822-1885）

梵谷家的族譜

梵谷的母親安娜來自海牙一個相對開明的家庭。安娜一直到30歲「高齡」都還沒結婚（這種事在19世紀中期堪稱悲劇），於是小她10歲、已經訂婚的妹妹柯妮莉亞便提議，要她考慮一下自己未婚夫家裡那個尚未娶妻的弟弟。所以，柯妮莉亞嫁給了她的文森・梵谷（也就是姪子、姪女口中的「森特伯伯」，在海牙經營藝術品買賣，事業非常成功），同時安娜則跟他弟弟西奧多魯斯・梵谷訂婚（他剛被指派到落伍又寒酸的津德爾特擔任一座新教小教堂的牧師）。雖然西奧多魯斯求婚得猶豫不決，安娜還是帶著複雜的心情接受了，因為在那個時代，結婚生子是必要的人生任務。1851年5月21日，兩人結為夫妻。

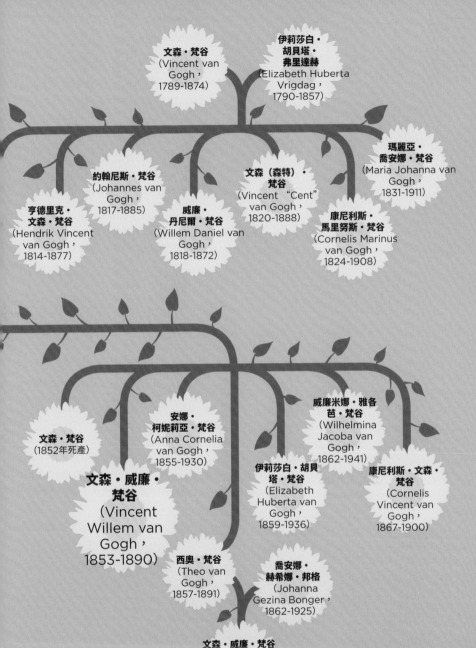

文森・梵谷
（Vincent van Gogh，1789-1874）

伊莉莎白・胡貝塔・弗里達赫
（Elizabeth Huberta Vrigdag，1790-1857）

瑪麗亞・喬安娜・梵谷
（Maria Johanna van Gogh，1831-1911）

約翰尼斯・梵谷
（Johannes van Gogh，1817-1885）

文森（森特）・梵谷
（Vincent "Cent" van Gogh，1820-1888）

亨德里克・文森・梵谷
（Hendrik Vincent van Gogh，1814-1877）

威廉・丹尼爾・梵谷
（Willem Daniel van Gogh，1818-1872）

康尼利斯・馬里努斯・梵谷
（Cornelis Marinus van Gogh，1824-1908）

文森・梵谷
（1852年死產）

安娜・柯妮莉亞・梵谷
（Anna Cornelia van Gogh，1855-1930）

威廉米娜・雅各芭・梵谷
（Wilhelmina Jacoba van Gogh，1862-1941）

文森・威廉・梵谷
（Vincent Willem van Gogh，1853-1890）

伊莉莎白・胡貝塔・梵谷
（Elizabeth Huberta van Gogh，1859-1936）

康尼利斯・文森・梵谷
（Cornelis Vincent van Gogh，1867-1900）

西奧・梵谷
（Theo van Gogh，1857-1891）

喬安娜・赫希娜・邦格
（Johanna Gezina Bonger，1862-1925）

文森・威廉・梵谷
（Vincent Willem van Gogh，1890-1978）

投入藝術之前的生活

1853
3月30日，文森‧梵谷誕生。

1855
古斯塔夫‧庫爾貝（Gustave Courbet）在巴黎舉辦名為「現實主義」的個展，展出〈畫室〉（The Artist's Studio）等作品。

1861
梵谷進入津德爾特村的學校就讀。他的父母擔心這樣的教育會讓孩子「流於粗俗」，因此決定讓他離開學校，在家自學。

1875
雷諾瓦和莫內（下）等印象派畫家在德魯埃飯店辦了一場拍賣會，拍賣他們飽受爭議的作品。結果這些藝術品引起騷動，最後還得叫警察來才得以收場。

1874
莫內、雷諾瓦、塞尚、寶加、畢沙羅、莫里索和希斯里等藝術家在巴黎舉辦了第一場印象派畫展。「印象主義」一詞便源自莫內的作品。

1873
梵谷被調到古皮爾倫敦分店，並愛上房東太太的女兒尤金妮‧洛耶（Eugénie Loyer）。

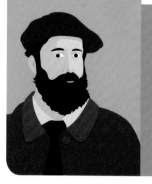

1876
梵谷被古皮爾公司解僱。他返回英格蘭，在藍斯蓋特（Ramsgate）當老師，後來到埃爾沃斯（Isleworth）一間基督教福音派教會教授主日學。

1877
梵谷進入多德雷赫特（Dordrecht）的「布魯賽與范布蘭」書店擔任店員，沒多久就搬到阿姆斯特丹，準備神學院入學考試。

梵谷26歲前的人生故事就是一而再、再而三地重新開始，每次都以失敗收場，伴隨著無盡的自責，直到出現另一個新的開始。他的家人只在意他能不能賺錢謀生、活得體面，從來都不了解他那些看似不斷自我破壞的行為模式。當梵谷在藝術品買賣和牧師之路上皆不得志的同時，藝術界正邁向革命性的印象主義之路。

1863

愛德華・馬奈（Édouard Manet）完成了〈草地上的午餐〉（Le Déjeuner sur l'Herbe）與〈奧林匹亞〉（Olympia）兩幅描繪女性裸體、顛覆傳統思維的畫作。

1864

梵谷進入哲芬貝亨（Zevenbergen）的新教教會寄宿學校就讀。身為年紀最小的學生，他心中充滿寂寞和孤立感，不斷央求要回家。

1866

梵谷的雙親送他到蒂爾堡（Tilburg）的威廉二世學校就讀。他再次深陷痛苦、鬱鬱寡歡，並於兩年後輟學。

1872

梵谷和弟弟西奧兩人展開長達一生的書信往來。這時他不僅瘋狂迷戀已經和他表哥訂婚的卡洛琳・漢納貝克（Caroline Haanebeek），也開始上妓院。

1871

藝術品交易商保羅・杜蘭德・魯埃爾（Paul Durand-Ruel）以3萬5000法郎購入23幅愛德華・馬奈的作品，顯示出人們對這個還沒有名稱的「新運動」愈來愈感興趣。

1869

16歲的梵谷前往海牙，進入古皮爾國際藝術公司擔任店員，開始有了接觸傳統與現代荷蘭藝術的機會。

1878

放棄研讀神學。前往比利時礦區波里納日（Borinage）擔任傳教士。

1879

第四屆印象派畫展首次展出保羅・高更（Paul Gauguin）的作品。

梵谷的身體狀況日漸惡化，他的父母非常擔心，想把他送進療養院，但並沒有成功。過去那兩年來，梵谷花愈來愈多時間在繪畫上，並寫信跟西奧大談藝術的現代發展。1879年夏天，梵谷決心成為藝術家。

 梵谷的世界

 藝術界

戀愛煩惱

梵谷的坎坷情路是史上有名的。在他那個時代的道德觀與嚴格家教的影響之下,梵谷自然而然地將女人分成了兩類:體面高尚的淑女,還有性感誘人的妓女。他跟當時許多人一樣,從青少年時期就開始經常造訪妓院,而且毫不遮掩,讓住在牧師宿舍的家人大為反感。不過,梵谷還是渴望擁有一段被世人所接納的關係與夫妻之愛。雖然總是以眼淚收場,他還是一再嘗試。

1872 卡洛琳・漢納貝克 👫

梵谷喜歡上卡洛琳的時候,她已經訂婚了,可是他仍不屈不撓,甚至在卡洛琳結婚後還對她頻頻示愛。

1873 尤金妮・洛耶 👫

梵谷住在倫敦時的房東太太的女兒,最後發現她其實已經偷偷和別人訂婚了。

1881 凱・沃斯—史特里克 👫

梵谷的表姊,是個寡婦。他倆一起和梵谷的父母待在艾田(Etten)的這段期間,梵谷多次向凱求婚,但她斷然拒絕。

1884 瑪格・貝格曼 👫

梵谷父母的鄰居。她愛上梵谷,最終卻因為得不到他的回應而服毒自盡。事後瑪格撿回一條命,但這段戀情也就此告終。

1882-1883 席恩・霍尼克 👫

身兼裁縫、洗衣婦和妓女三樣工作。她先是當了梵谷的模特兒,接著又帶著年幼的女兒和梵谷同居了一年。梵谷曾向席恩求婚,但幾個月後兩人的關係就破裂了。

1886-1887 阿戈斯蒂娜・塞加托里 👫

義大利拿坡里人,巴黎「鈴鼓咖啡館」的老闆娘。她把梵谷的作品掛在咖啡館牆上,替他找妓女(其中有很多都成為梵谷的模特兒),自己也曾擔任他的模特兒。據說他們兩人確實有過一段情,但塞加托里和暴力黑社會之間的關係還是嚇跑了梵谷。

圖示

⚫	淑女	👫	有情
⚫	蕩婦	👫	無意

「但願有一天，梵谷夫人會和我
　們一起坐在馬車裡。阿門。」
——摘自梵谷1877年寫給西奧的一封信

卡洛琳・漢納
貝克

尤金妮・洛耶

凱・沃斯－
史特里克

瑪格・貝格曼

席恩・霍尼克

阿戈斯蒂娜・塞加
托里

「如果你早上醒來，不是自己孤單一人⋯⋯
　　　世界會顯得美好許多⋯⋯」
——摘自梵谷1881年寫給西奧的一封信

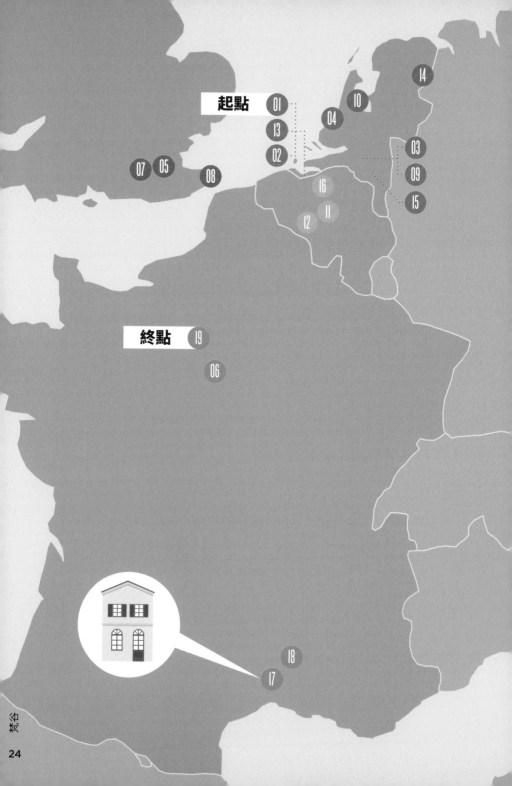

起點

01

13

02

07 05 08

14

10

04

03

09

15

16

12 11

終點 19

06

18

17

流浪歐洲

梵谷短暫的一生都在四處漂泊。只要某個地方讓他失望，他就會渴望展開下一場冒險，總覺得他會在下一個地點找到平靜。為了找到心目中理想的「家」，梵谷待了過20個不同的城市。當中最接近他理想的，應該就是法國亞耳（Arles）的「黃色小屋」了。

荷蘭

01 **津德爾特**
1853-63

02 **哲芬伯亨**
1864-6

03 **提爾堡**
1866-8

04 **海牙**
1869-73, 1881-3

09 **多德雷赫**
1877

10 **阿姆斯特丹**
1877-8

13 **艾田**
1881

14 **德倫特**
1883

15 **尼厄嫩**
1883-5

比利時

11 **布魯塞爾**
1878, 1880-81

12 **波里納日**
1879-80

16 **安特衛普**
1885-6

英格蘭

5 **倫敦**
1873-5

7 **埃爾沃斯**
1876

8 **藍斯蓋特**
1876

法國

6 **巴黎**
1874-5, 1876, 1886-8

17 **亞耳**
1888-9

18 **聖雷米**
1889-90

19 **奧維荷**
1890

梵谷怎麼了？

梵谷一生都備受煎熬，當時大多數人只簡單地用「精神病」來描繪他的處境。雖然梵谷只比「精神分析之父」佛洛伊德（Sigmund Freud）大三歲，但精神分析學卻是19世紀末才形成的理論，而當時也還沒有發展出任何有效的抗精神病藥物。

幸運的是，他在一次又一次的危機中遇見了幾個富有同理心的醫生。他也嘗試用大量苦艾酒、定期斷食和服用鉛白顏料等方式來自我治療，但應該都沒什麼幫助。梵谷到底怎麼了？這場辯論從他死後沒多久就一直延燒至今，有人說是梅毒，有人說是躁鬱症，也有人說他患有罕見的紫質症（porphyria，又稱吡咯紫質沉著病）……

極有可能
有可能
不太可能
極不可能

01 💉 癲癇

+ 梵谷住在聖雷米和亞耳時都被診斷出患有癲癇。
+ 以特定類型的溴化物有效治療。
- 資料中所描述的發作現象並不符合「癲癇大發作」或「顳葉癲癇」的症狀。

02 💉 鉛中毒

+ 大家都知道梵谷會吃顏料,而很多顏料都含有有毒色素,可能導致妄想和胃病。
- 他的習慣可能會讓既有的問題惡化,但並不是罪魁禍首。

03 💉 紫質症

+ 包含嚴重妄想和憂鬱等病徵。
- 是一種罕見的遺傳性疾病,但梵谷的弟妹都沒有這種症狀。

04 💉 梅毒

+ 一直以來都有梵谷染上梅毒的說法,而他的弟弟西奧也深受梅毒所苦。
+ 憂鬱和妄想等都是晚期梅毒的症狀。
- 梵谷的醫療記錄沒有相關證明或記載(但不可否認,這些記錄並不完整)。
- 19世紀晚期的醫生幾乎都能診斷或辨認出梅毒的症狀。

05 💉 梅尼爾氏症

+ 這種內耳疾病會導致平衡感不佳、眩暈和噁心等症狀。
+ 梵谷割掉自己的耳朵,有可能是想減輕痛苦。
- 梵谷的病徵遠遠不止於此。
- 光是梅尼爾氏症並不會導致梵谷的那些身心症狀。

06 💉 躁鬱症

+ 重度憂鬱、淡漠與亢奮(樂觀和狂躁期)交替的週期性情緒波動是躁鬱症患者的特徵。

07 💉 苦艾酒中毒

+ 這種飲料混合了高濃度酒精、苦艾和銅(用來讓苦艾酒呈現鮮綠色),可能會引發幻覺、錯誤記憶和消化系統問題。
+ 上述三項症狀梵谷都有。

➕ 診斷結果

看起來梵谷在世時很有可能罹患多種疾病,所以才會有這麼複雜的症狀,而他的生活方式和療法也都會讓這些症狀惡化。此外,有證據顯示梵谷家族有憂鬱症病史。在他的兄弟姊妹中,西奧絕對有一些和他一樣的症狀,妹妹威廉米娜在精神病院度過晚年,而他最小的弟弟柯爾則有可能是自殺的。

藝術家生活

在追求藝術理想的過程裡，梵谷跟所有能幫助他的人都起過衝突。他無法承認自己有錯，甚至一再地斥責摯友。1880年代中期，梵谷以成熟又有才華的新銳之姿崛起。接下來的五年裡，他的藝術作品就像一股勢不可擋的懾人力量……雖然藝術家本人已處於崩潰邊緣。

私人生活　創作生活

1880

搬到布魯塞爾；父母開始變得不太願意支持他。

跟荷蘭畫家安東・凡・拉帕德（Anthon von Rappard）成為朋友，開始上解剖課和寫生課。

1881

回家和父母同住，向寡婦表姊凱・沃斯－史特里克求婚遭拒。和父母吵得不可開交。

跟表哥安東・莫夫（Anton Mauve）一起上水彩課。莫夫是一位非常成功的畫家，也是當時蔚為風潮的傳統海牙畫派成員。

1885

父親驟然離世，搬到安特衛普。

完成第一幅重要的油畫作品〈吃馬鈴薯的人〉（The Potato Eaters）。

1884

跟父母和好。和大他13歲的瑪格・貝格曼分手，因為瑪格的父母不准他們結婚，將她送走。

不停作畫。獨特的個人風格開始浮現，對印象派畫家嗤之以鼻。

1882

把懷孕的模特兒兼妓女席恩・霍尼克和她年幼的女兒接回家住。感染淋病，入院治療。席恩生了孩子，兩人論及婚嫁。和席恩分手，到尼厄嫩拜訪父母。

租了工作室，開始畫模特兒。和莫夫起爭執。柯爾叔叔委託他繪製多幅街景畫，兩人為了錢鬧翻。創作出最早的水彩畫，研究石版印刷。

1886

搬到巴黎跟西奧一起住。

到安特衛普皇家藝術學院上課。認識土魯斯－羅特列克（Henri de Toulouse-Lautrec）等多位法國藝術家，開始欣賞印象派畫家的作品。

ICI REPOSE
長眠於此
VINCENT VAN GOGH
文森・梵谷

1853 - 1890

1890

症狀持續發作長達兩個月。宣稱「已治癒」。在保羅・嘉舍醫生（Dr Paul Gachet）的照護下前往奧維荷，入住拉烏旅館（Ravoux Inn）。腹部中槍受傷，死於奧維荷，隔天在小鎮的新墓園下葬。

在「20人展」（Les Vingtistes）年展中展出六幅作品。為人所重的年輕藝評家艾伯特・奧赫耶（Albert Aurier）給予他非常正面的評價。不斷快速創作，直到去世。

1887

跟保羅・席涅克（Paul Signac）一起在塞納河畔作畫，舉辦「小林蔭道印象派畫展」（Impressionnistes du Petit Boulevard），展出自己和土魯斯－羅特列克（右）的作品，並結識了高更、秀拉和畢沙羅等人。

1888

搬到亞耳，住進黃色小屋，邀請高更同住。與高更的關係惡化。兩人發生激烈衝突後，高更離開亞耳、前往巴黎。割掉自己的耳朵，在亞耳醫院認識了菲利克斯・雷伊醫生（Dr Félix Rey）。

瘋狂產出大量作品。畫了繁花盛開的果園、南部田園風景和人物肖像。描繪向日葵，和高更一同創作。

1889

多次進出醫院。住進聖雷米的聖保羅精神療養院（Saint-Paul de Mausole）接受治療，受癲癇所苦。

在外作畫時飽受癲癇折磨，健康狀況逐漸惡化、無法工作。回歸創作，癲癇再度發作。

神祕的死因

「我傷到自己了。」
—— 梵谷對房東古斯塔夫・拉烏（Gustav Ravoux）的解釋

「這悲傷會永遠留存。」
—— 梵谷對弟弟西奧說的遺言

1890年7月27日，梵谷在下榻的拉烏旅館吃午餐，然後就出門畫畫，跟他過去兩三個星期來一樣。跟他一起吃午餐的人並不覺得他的情緒有什麼不對勁。幾個小時後，房東聽見梵谷的房間裡傳來痛苦的呻吟。梵谷讓房東看他肋骨下方的槍傷。兩天後，他就因為傷口感染而離開人世。梵谷之死就此成為藝術史上最有名的自殺事件之一。

梵谷一直在作畫，而且心情很好（對他自己來說啦！）。

沒有遺書（而梵谷幾乎是個強迫交流狂）。

以自殺來說，槍傷的位置非常奇怪。

1960年代在梵谷曾經作畫的地方附近找到了一把生鏽的手槍。

有學者提出證據，表示梵谷其實是被當地年輕人殺害的：他當時心情很好、沒有留下遺書，還有槍傷的位置。不過後來就發現了梵谷的「自殺手槍」，削弱了這個陰謀論的可信度。

02
梵谷的世界

「我成為冒險家，不是
出於自願，而是
命運所迫……我在自己
的家裡和祖國，
最覺得自己像個
陌生人。」

──摘自梵谷1886年10月寫給英國畫家賀瑞思‧里汶斯（Horace Livens）的一封信

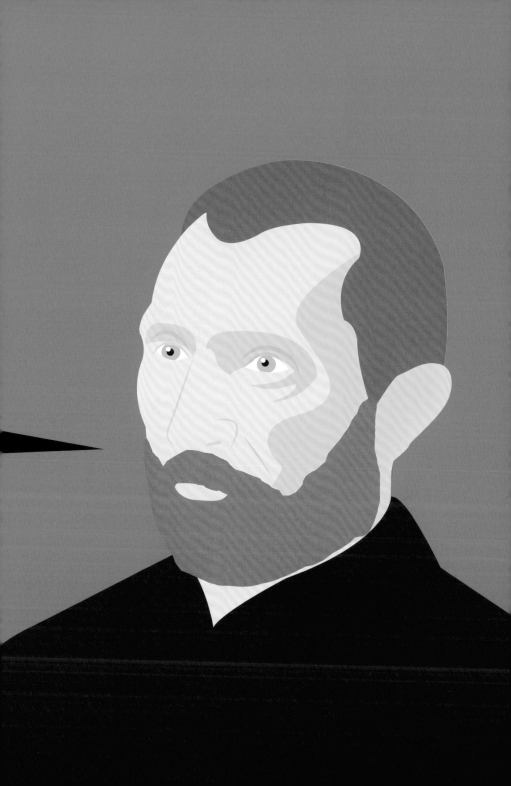

親愛的西奧……

梵谷這一生寫了非常多的信，他信的產量幾乎跟他的畫作一樣多。現存的梵谷書信超過800封（大多都是寫給弟弟西奧的，而西奧的遺孀在丈夫死後小心保存了這些書信），裡面包含大量圖畫和成千上萬的文字。這些信能讓我們深入了解梵谷在任何特定時間的心神狀態——以情緒失控出名的他無論遇上高潮或低潮，都會用文字轟炸跟他通信的人。

梵谷信中的主題五花八門，包括（但不限於）……

時尚建議

梵谷建議西奧，從租屋處走到柯芬園的辦公室時，應該戴著大禮帽：

「……在倫敦一定要有一頂才行啊。」

商業前景

梵谷詢問能不能有專業人士的折扣：

「……有沒有可能用折扣價買到顏料、畫板和畫筆之類的？我現在付的是零售價……不是用一大堆顏料就能畫出好作品……但有時還是省不得……」

——摘自1882年9月寫給西奧的一封信

創作過程

「這次純粹是畫我的臥室。只有在這裡，一切的一切都取決於顏色……牆壁是淡紫羅蘭色。地板是紅磚色。木頭床架和椅子是黃澄澄的新鮮奶油色。床單和枕頭是非常淺的萊姆綠色。毯子是猩紅色。窗戶是綠色……就這樣。在這間拉上百葉窗的房間裡，其他的都不重要。」

——摘自1888年寫給西奧的一封信

梵谷寫給弟弟的最後一封信從
來沒有寄出去。他死了之後,
西奧才在他的外套口袋裡發現
這封信。

874

現存的書信
數量

850,000

字數

651

寫給弟弟
西奧·梵谷的
書信數量

22

寫給妹妹
威廉米娜·梵谷的
書信數量

201

寫給其他
藝術家、贊助人和
情人的書信數量

法國郵政

要是少了效率良好的郵政系統,像梵谷這樣大量寫信的人就很難把自己傾瀉而出、化為文字的情感快速送到收件人手裡。幸好,巴黎、亞耳和奧維荷的法國郵政系統都足以勝任這項工作。梵谷住在亞耳的時候不但跟郵差約瑟夫・魯林(Joseph Roulin)變成好朋友,還畫了他的畫像。

1880年代晚期

● 巴黎的郵局數量:100+

● 每個郵件集散地的郵筒數量:
 • 巴黎
 • 法國省分
 • 外國郵件
 • 印刷品(特種資費)

● 從法國外省地區(如奧維荷或亞耳)寄信到巴黎(或從巴黎寄到外省地區)所需天數:1

● 從荷蘭寄信到巴黎所需天數:1

● 星期日和假日收攬郵件次數:5

● 平日收攬郵件次數:8

● 從巴黎送貨(如顏料、畫布等)到亞耳所需天數:2 - 4

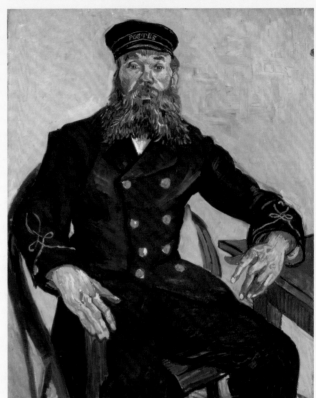

▲ 〈郵差約瑟夫・魯林〉（Postman Joseph Roulin）
1888年，畫布、油彩
81×65公分

「我不知道自己能不能表達出
郵差先生給我的感覺……可惜
他不會擺姿勢，而畫畫就是需
要聰明的模特兒。」

——梵谷，1888年

梵谷的人際關係圖

● 情人　　● 支持者

● 朋友　　● 家人

古斯塔夫・拉烏（房東、模特兒）

嘉舍醫生（醫師）

保羅・席涅克（藝術家）

約翰・彼得・羅素
（John Peter Russell，藝術家）

亨利・德・土魯斯－羅特列克（藝術家）

愛彌兒・貝納
（Emile Bernard，藝術家）

路易・安格丹
（Louis Anquetin，藝術家）

法國

吉諾夫人
（Madame Ginoux，房東太太）

約瑟夫・魯林（郵差、模特兒）

貝洪醫生（醫師）

安東・凡・拉帕德（藝術家）

荷蘭

西奧多魯斯・梵谷（父親）

安娜・梵谷（母親）

威廉米娜・梵谷（妹妹）

西奧・梵谷（弟弟）

阿戈斯蒂娜・塞加托里
（咖啡館老闆娘、模特兒）

席恩・霍尼克（妓女、模特兒）

奧維荷

巴黎

安東・莫夫（畫家、贊助人）

保羅・高更（藝術家）

「老爹」朱利安・唐吉
（Julien Tangy，顏料店老闆、模特兒）

費爾南・柯爾蒙
（Fernand Cormon，畫家、贊助人）

艾伯特・奧赫耶（藝評家）

亞耳與聖雷米

文森・梵谷 1853-1890

梵谷很崇拜畫家友人高更的才華,而就算梵谷因為和他吵架,憤而割掉了自己一隻耳朵,他倆這段不輕鬆的友情還是維持了下去。不過,梵谷和高更的人生比起來如何呢?兩人在世時都不怎麼成功,也都曾飽受病痛煎熬——不過梵谷大概比高更還慘一點。某些關鍵數據顯示,兩人的共同點和相異處其實不相上下。

$7000萬美元 X 5

1987到1998年間,梵谷有五幅畫作都賣了超過7000萬美元(這是通膨調整過的數字),包括〈嘉舍醫生的畫像〉、〈鳶尾花〉和〈向日葵〉系列的其中一幅。

名氣
死後20年內聲名大噪,擁有眾多支持者。超過120年後,已經成為藝術圈外的全球觀眾最熟悉的藝術家之一。

愛情
終身未婚,但曾在1882到1883年間和妓女席恩・霍尼克有過論一段關係。梵谷也愛慕過幾位「淑女」,但通常是他一廂情願、並未獲得回應,讓他很痛苦。

健康
可能因為躁鬱症的關係,從青少年晚期開始就不斷受疾病和憂鬱所苦。有人懷疑他染上梅毒,但可能性不大。

贊助人
生前和死後最大的支持者都是弟弟西奧,後來則是西奧的遺孀喬安娜・邦格。

享年 37 歲

1848-1903 保羅・高更

$3億美元

2015年，高更的大溪地作品〈妳何時結婚?〉(When Will You Marry?) 以3億美元的天價售出，打破先前所有的紀錄。

名氣
死後20年內被譽為藝界大師，深深影響了許多畫家，包括年輕的畢卡索等。

愛情
已婚，和第一任妻子生了五個孩子，其中兩個比他早死。後來又跟大溪地妻子生了兩個孩子，兒子活得比他久。

健康
一般認為他患有梅毒，最後也死於梅毒。

贊助人
生前和死後最大的支持者是藝術品交易商安博拉斯・伏拉 (Ambroise Vollard)。

享年

54

歲

梵谷的世界

41

綠精靈

苦艾酒有個浪漫的暱稱叫「綠精靈」（法語：la fée verte），是19世紀藝術圈惡名昭彰的黑暗面。新聞畫報曾刊出苦艾酒成癮者陷入譫妄狀態的圖片，讓人看了毛骨悚然，而當時社會上也不斷警告、提醒放蕩的酒鬼，沉迷於苦艾酒是件很危險的事。梵谷很愛喝苦艾酒，但他大部分的藝術家朋友也一樣——那是一種地方流行病。到了1915年，許多歐洲國家都已頒布苦艾酒禁令。不過，在那個酗酒可說是稀鬆平常的時代，為什麼唯獨這種飲料被認為如此有害呢？

成分是什麼？

酒精

在1880年代高達……

75%

香草

大茴香

小茴香

洋艾草
學名 *Artemisia absinthium*（含有化學物質苦艾腦，大量服用的話可能引發癲癇）

喝苦艾酒的有誰？

梵谷和高更都喝很多，雖然他們喝的酒精類遠遠不止苦艾酒。土魯斯－羅特列克和義大利藝術家亞美迪歐・莫迪里亞尼（Amedeo Modigliani）也都過量飲用。不過也有不少人喝了也沒事——例如畢卡索（右）年輕時就每天都要喝一杯才行。

顏色

19世紀的苦艾酒常會添加大量有毒的銅來增色，使液體呈現鮮綠色。

▲ 〈夜間咖啡館〉（The Night Café）
1888年，畫布、油彩
72×92公分

梵谷為什麼會一直看到黃色呢？

梵谷以強烈而個人化的手法運用黃色（有時幾乎到了一個嚇人的地步，如〈夜間咖啡館〉），至於他為何如此，人們提出了幾種說法。過度食用苦艾腦會影響視力，所以苦艾酒可能是原因之一，不過他定期服用的藥物「毛地黃」也可能導致病患「看到黃色」。梵谷愛用的色調之所以如此獨特，可能是因為化學物質，也可能純粹出於他個人的選擇……或是兩者皆是。

黃色小屋

梵谷整個1880年代中期都在幻想一間位於溫暖地區的工作室,可以跟志同道合的伙伴一起畫畫。1888年5月,梵谷搬到亞耳,租下拉馬廷廣場(Place Lamartine)上的黃色小屋的東側廂房(共四個房間)。一開始他買不起家具,不過9月1日他還是搬進去了。這個美夢並沒有維持很久。雖然高更在10月底來到亞耳,兩人一起工作了九週,但他們的關係卻愈來愈緊張,最後大吵了一架,梵谷因而割掉自己一隻耳朵。他古怪又狂暴的行為搞得當地人很害怕,因此向市長請願,要求把他關進精神病院。1889年4月,梵谷正式搬離黃色小屋。

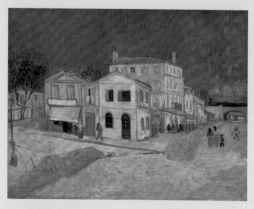

▲ 〈黃色小屋〉(The Yellow House,又名The Street)
1888年,畫布、油彩
72 × 91公分

梵谷為了裝飾黃色小屋特地創作的作品:

四幅〈向日葵〉……

〈夜間咖啡館〉、〈塔哈斯康的驛馬車〉(The Tarascon Stage-coach)、〈隆河上的星夜〉(Starry Night over the Rhone)和〈特林克泰爾橋〉(The Trinquetaille Bridge)。

地點

法國

亞耳 ●

租金

每月

15 法郎

1 Fr. 1 Fr. 1 Fr.
1 Fr. 1 Fr. 1 Fr.
1 Fr. 1 Fr. 1 Fr.
1 Fr. 1 Fr. 1 Fr.
1 Fr. 1 Fr. 1 Fr.

格局

臥室

臥室

工作室

廚房

專為黃色小屋打造的新家具

30
要求梵谷搬到精神病院接受治療的請願書署名人數

梵谷的耳朵

大家都知道這個故事：某次大吵一架後，高更表示他要離開黃色小屋，結果梵谷發狂割掉了自己的左耳，把它交給一個他在亞耳結識的女清潔工朋友。梵谷到底割掉多大一塊耳朵、此事究竟跟大量苦艾酒有沒有關係，傳記作家多年來都看法不一。2016年，一位研究人員發現了當年為梵谷治病的年輕醫師菲利克斯・雷伊畫的手稿，徹底平息了這場論戰。

自行截肢的案例實在太罕見，因此醫學教科書把這種行為稱作「梵谷症候群」。

1888年12月23日
法國亞耳，拉馬廷廣場2號
黃色小屋

梵谷收到弟弟西奧告知訂婚喜訊的信。這有可能讓梵谷精神陷入不穩定、導致事件惡化。

根據雷伊畫的手稿，梵谷割掉了整隻耳朵，只剩下一點點耳垂。這樣的傷口鐵定會血流如注。

梵谷用報紙把割下來的耳朵包好，帶到當地一家半合法的妓院，交給一個在那裡當清潔工、名叫蓋碧兒（Gabrielle）的女孩。

1889年1月，梵谷重拾畫筆，作品包含了兩幅耳朵包著繃帶的自畫像。

這件事鬧上全國新聞版面。亞耳本地的報紙和巴黎的《小日報》（Le Petit Journal）都報導了這個消息。

蓋碧兒收到後立刻打電話給警察。警察到黃色小屋逮捕了梵谷，將他送往當地的醫院。

梵谷實際上割的地方

藝術史家認為梵谷割的地方

食物的藝術

梵谷一生都對食物抱著節制的禁慾態度，有時吃得清淡又健康，有時則因為精神上的痛苦而選擇斷食。與此同時，許多跟他同時代的法國人都在享受1880年代開始流行的新潮精緻美食。

1885年

法國，吉維尼

當時克勞德・莫內（Claude Monet）正為了自己的廚房筆記到處蒐集食譜，包括塞尚的傳統普羅旺斯馬賽魚湯，還有米勒（Millet）的小麵包捲。他用這些來搭配他家廚師的拿手好菜——比目魚佐諾曼第醬汁和翻轉蘋果塔。午餐總是在11點30分準時開動。

比利時，安特衛普

梵谷每天都吃得很清苦：

「讓我堅持下去的，是跟當地人一起吃的早餐，還有傍晚那杯咖啡和奶油麵包。如果可以的話，我會再喝第二杯咖啡。」

——摘自梵谷12月28日寫給西奧的一封信

文森・梵谷

03
梵谷的作品

「〔唯有〕他會用這麼強烈的方式感知事物的色彩，彷彿帶有金屬般、寶石般的光澤……」

——摘自藝評家艾伯特・奧赫耶1890年1月在法國文學刊物《法蘭西信使》（Mercure de France）上對梵谷首次展覽發表的評論——〈孤獨的靈魂：梵谷〉（Les Isolés: Vincent van Gogh）

梵谷的作品

創作速度

如果梵谷的死對頭想指責他很懶惰，門都沒有。他以藝術家的身分認真創作的時間只有十多年，也就是從1879年底到1890年7月29日死亡的這段期間，但他的產量大得驚人。梵谷的作品估計約有2100件，其中至少有860件是油畫──有些說法更認為有將近900幅。他在1880年代早期緩緩起步，於1890年達到創作的巔峰，作品總數相當驚人。他最有名的作品大多是在飽受病痛折磨的人生最後三年完成的。

知名作品

- 1885年，〈吃馬鈴薯的人〉
- 1887年，〈戴草帽的自畫像〉（Self-portrait with a Straw Hat）
- 1888年，〈向日葵〉
- 1889年，〈星夜〉（The Starry Night）
- 1890年，〈嘉舍醫生的畫像〉

關於數字

這些數字都是約略值，只算梵谷的主要畫作，不包含較小的素描和次要作品。要準確算出梵谷每年的畫作數量其實非常困難，因為並不是每幅畫都有日期，而哪些畫是哪幾年畫的也有爭議。

1884
1885
1886
1887
1888
1889
1890

從數字看顏料

梵谷很清楚畫材的價格，但他對自己需要的東西從來不吝嗇，就算付錢的是別人也一樣。他透過弟弟西奧，向巴黎的顏料店下了很多大訂單。唐吉老爹（梵谷畫了三幅他的肖像）就是其中一個供應商，雖然梵谷曾抱怨「他的顏料真的比其他家爛一點」。但他最常訂購的店是位於聖喬治噴泉路31號的 Tasset & L'Hôte。

20
銀白（大管）

維羅納綠（特大管）

10
鋅白（大管）

13
鉻黃（特大管）

10
檸檬鉻黃（特大管）

3　朱紅（特大管）

2　洋紅（小管）

6　天竺葵紅（小管）

6　翡翠綠（特大管）

2　鉛橙（小管）

4　淺辰砂綠（特大管）

4　普魯士藍
（特大管）

12　普通色澱顏料
（特大管）

這是梵谷透過西奧
送出的典型顏料訂
單。當他全力作畫
的時候，可能每兩
個星期就要訂這麼
多顏料。

有毒調色盤

19世紀下半葉是美術顏料開發的全盛期。市面上有了管裝顏料，讓藝術家更方便到戶外寫生，當時的化學家也創造出幾十種先前只能以天然形式存在的合成顏料──因此價格也更便宜。缺點是，很多顏料不論是天然的還是合成的，都具有高度毒性。大家都知道，梵谷壓力大的時候會吃顏料──以鉛為基底的製品吃起來有種甜甜的餘味，或許可以撫慰人心──而他的調色盤上就有

那不勒斯黃
原先稱為銻黃，是從銻酸鉛中萃取出來的顏料。顏色濃稠、穩定度高。

朱紅
硫和水銀反應生成的橘紅色顏料，顏色濃烈，持久度高。

鋅黃
1850年左右研發出來的鉻酸鋅合成顏料，是帶有一絲淡綠色的黃。質地半透明。

胭脂紅色澱顏料
梵谷用了不少以錫為基底的合成胭脂紅。這種顏料鮮豔濃烈，如果塗得厚一些，時間久了就會嚴重龜裂。

鉻黃
1800年左右開發出來的天然顏料，用鉻酸鉛製成。價格便宜，顏色鮮明飽和。

鉻橙
用鉻酸鉛製成的天然顏料，大約1800年開發出來。價格便宜，顏色鮮亮濃豔。

天竺葵色澱顏料
用酸性曙紅製成，是半透明的深紅色，雖然色澤不太穩定，但還是非常流行。亞耳時期的很多作品都有用到，例如〈向日葵〉。

范戴克棕
以天然黏土、氧化鐵、瀝青和腐植質混合而成的顏料。大約1600年就開始有人使用，顏色清澈、有點透明，時間久了會褪色龜裂。

梵谷

一大堆可能被他拿來當點心的毒物。這裡介紹幾種梵谷常用的顏色。

 有毒

茜草紅
純淨明豔的玫瑰紅，有一點透明。不過梵谷用的合成茜草紅會褪色。

鉻綠
19世紀中期出現的顏料。效果類似翡翠綠，但不像翡翠綠那麼毒。

鈷藍
一種很純的天然藍色顏料，19世紀早期就開始有人使用。價格昂貴。

翡翠綠
最鮮豔的綠色之一，也是梵谷的最愛。由於毒性太強，也被當成老鼠藥來賣，藥名叫「巴黎綠」。

群青
歷史最悠久、最純正的藍色顏料之一，以青金石製成，價格貴得誇張。1830年代開始有較便宜的合成群青顏料。

黑色
焚燒木頭之類的有機物質產生黑碳製成，是保有原始形態的天然顏料。

天藍
一種清澈、純淨的藍色，是用來畫天空的熱門首選（從名字就看得出來）。顏色有點像鈷藍，不過沒那麼飽和濃烈。

鉛白／鋅白
梵谷兩種都用。鉛白有毒，鋅白乾的速度比較慢，但比較便宜，而且無毒。

1884-5年的冬天，梵谷畫了超過40張農民頭像的習作。

梵谷很欣賞巴比松畫派（Barbizon School）的藝術家，尤其是尚－法蘭索瓦‧米勒（Jean-François Millet），他因此深受啟發，致力於描繪田園風光。和父母一起住在尼厄嫩那段期間，梵谷畫了很多習作，最終畫出了他的名作──〈吃馬鈴薯的人〉。

「他們用這雙手耕種，也用同一雙手拿起盤中的馬鈴薯。」

梵谷畫作剖析#1

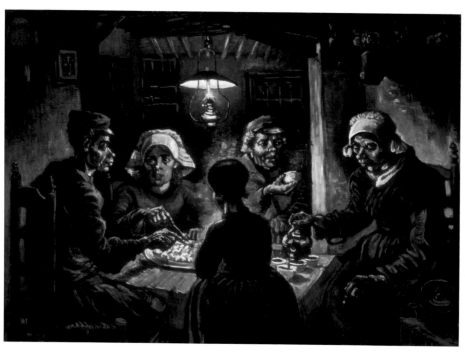

〈吃馬鈴薯的人〉是梵谷早期的作品中最有野心的一幅。以當時的標準來看,這幅畫粗糙又簡陋,畫中的農民比例誇張,模樣近乎怪誕,但它仍然是一幅充滿抱負的作品,想呈現布拉奔的貧窮勞動階級艱困的現實生活。梵谷準備得很認真,為那五位人物畫了很多頭像的習作。他在愛因荷芬郊外城鎮尼厄嫩的葛路特(De Groot)家族小屋裡完成最終版本,葛路特家的人也常常擔任他的模特兒。

▲　〈吃馬鈴薯的人〉
1885年,畫布、油彩
82×114公分

「畫農民生活是件很嚴肅的事。」

——梵谷

貼頭帽

畫中婦人戴的貼頭帽（coif）形成明亮的色塊，與周遭深沉的色調形成強烈對比。梵谷在畫這幅畫時非常注重勞動者的尊嚴，而人物身上的服裝雖然破舊卻十分考究，反映出他想描繪的價值觀。

一盤馬鈴薯

用最簡單的吃法（拿叉子直接從公盤裡叉起來）吃最簡單的食物（烤馬鈴薯）。只有右方婦人正在倒的咖啡暗示著超越生計水準的舒適與安逸。

屋頂椽條

裸露的屋椽和粗大的木頭支柱勾勒出整個空間的輪廓，再度留下簡樸的印象——這是一間簡陋的小屋。

吊燈

梵谷描繪光亮的早期代表作，他後來成為描繪光線的高手。

拿著叉子的手

人物的手跟臉一樣誇張，手指細長，大大的指節骨頭突出。

便宜的模特兒

1886到1889年間，梵谷畫了34幅油彩自畫像（還有四張以自己為主題的素描）。他曾說過，自己是個便宜的模特兒，而且穿什麼都沒關係。這些肖像讓我們可以很清楚梵谷的長相（大概只有林布蘭的作品比得上）——沒有笑容，總是若有所思，有時可能會讓人看了覺得很不自在。

我們會在畫中看到梵谷現實生活中的配件——老舊的帽子（深灰色氈帽和草帽）以及菸斗。偶爾也會冒出額外的東西，例如他身後的一幅日本版畫，或是他在畫架前擺出意想不到的姿勢。偶爾也會有東西不見：有兩幅肖像是他割掉耳朵之後包著繃帶的模樣。最讓人注意的是，這些自畫像都很不一樣——就算梵谷說自己畫了同一幅肖像的兩種版本，但每一幅都還是有自己的特質。

34幅

自畫像

2幅沒有耳朵

5幅叼著菸斗

7幅戴著草帽

4幅戴著氈帽

1幅在畫架旁

3幅拿調色盤

梵谷畫作剖析 #2

當梵谷愛上一個主題時，他就會一畫再畫，創作出一系列作品。他的「花瓶裡的向日葵」共有七種版本，每一種都有自己獨特的氛圍和活力，全都是1888到1889年他住在亞耳那段期間畫的。這些作品乍看之下非常相似，但只要仔細觀察，就會發現其中的差異。

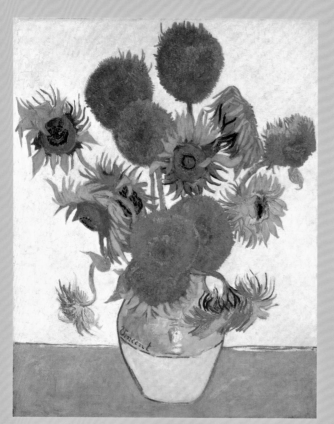

「我每天太陽一出來就開始畫，因為花好快就謝了…」

——摘自梵谷1888年8月寫給弟弟西奧的一封信

▲ 〈向日葵〉（Sunflowers）
1888年，畫布、油彩
92×73公分

地面

雖然這幅畫的色彩現在看起來依然鮮明，但已經不像梵谷剛畫好時那樣亮得刺眼。梵谷用的是他最喜歡的鉻黃，這種顏料的色澤會隨著時間愈來愈深，變成褐色。

花瓶

前四幅向日葵畫作中，梵谷只在自己最滿意的兩幅上留下簽名。高更看了愛不釋手，要梵谷送給他（可是梵谷捨不得送，所以就匆匆畫了另一幅送給高更）。

向日葵

普羅旺斯的向日葵花海提供了梵谷最自然真實的素材。

畫中那六朵全是花瓣、少了中央花盤的花是自然的變種。這些花應該不是來自花農，而是梵谷在路邊摘的半野生向日葵。跟平常一樣，他的道具都很便宜。

藍色描線

梵谷進入創作的成熟期之後，就愈來愈常用清晰明確的線條描邊。他曾表示，自己之所以採用這種技法，是因為他非常喜歡日本版畫，很欣賞那些細心勾勒的形狀。

2004年，天文學家透過哈伯望遠鏡觀測一朵氣體雲，結果眼前的景象讓他們想起梵谷1889年在精神病院裡畫的〈星夜〉（當時他剛割耳不久）。這個發現促使科學家研究梵谷的筆法──他以融合色彩的方式創造出閃爍搖曳的漩渦狀圖像，似乎捕捉了自然界的動態。他們發現，〈星夜〉的圖案精密細膩地呈現了流體力學中的「紊流」概念。

▲ 〈星夜〉
1889年，畫布、油彩
74×92公分

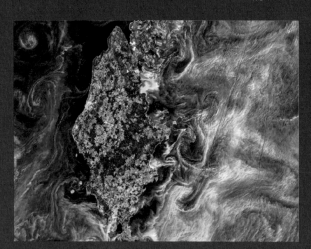

▲ 浮游植物（一種微小的海洋植物）在波羅的海的哥特蘭島（Gotland island）周圍隨著洋流打轉，創造出如〈星夜〉般的自然效果。

梵谷在精神狂躁期畫的其他作品也有這個特質，但在較為平靜的狀態下畫的作品就沒有。他狂亂的心裡似乎有什麼東西和那「看不見的法則」不謀而合──這套法則不但決定我們會看到什麼，也影響了我們看待事物的方式。有一張從太空拍攝的波羅的海浮游植物影像，跟梵谷這幅傑作的相似度更是驚人。

數學家安德烈‧柯爾莫哥洛夫（ANDREI KOLMOGOROV）在1940年代發現出一套描述「紊流」的數學模型，揭示了紊流速度與能量（在這個速率下，紊流會因為摩擦而損耗能量）之間的關係。

梵谷的畫作〈星夜〉的漩渦形狀圖案非常接近柯爾莫哥洛夫在紊流理論中所預測的波動現象，仿佛梵谷透過畫作描繪了、捕捉了、甚至揭示了自然界呈現的紊流。

梵谷的作品

67

梵谷畫作剖析#3

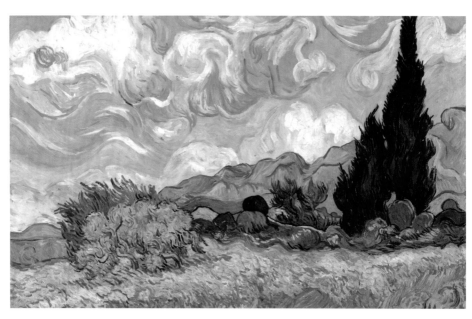

▲ 〈麥田裡的絲柏樹〉（A Wheat Field, with Cypresses）
1889年，畫布、油彩
72×91公分

〈麥田裡的絲柏樹〉就跟梵谷的許多創作一樣，屬於系列作品之一。以絲柏樹為主題的畫共有三種版本，這幅是第三幅（其他兩幅的完成時間較早，而且應該是寫生畫），也是梵谷認為「完成」的作品。這是他在聖雷米的精神病院療養時繪製的。一開始他只待在病院內繪畫，但大約一個月後，他就到院外的鄉間畫畫了。

梵谷也畫了一張構圖相同、尺寸較小的作品，寄給媽媽和妹妹當作禮物（類似明信片的概念）。

「我腦海裡無時無刻都在想著絲柏樹……我很驚訝，居然還沒有人以我想像的方式畫過它們。」

——摘自梵谷1889年6月寫給西奧的一封信

絲柏樹

梵谷對絲柏樹深深著迷。他曾寫信給西奧，說沒有人畫過他眼中的絲柏樹：「那種很難畫的酒瓶綠色」。梵谷亞耳時期的作品裡就已經常出現絲柏樹。

麥田

畫面前景的麥田是以厚塗法（impasto）繪成，顏料呈漩渦狀層層堆疊，創造出視覺上的力度和深度，也讓人一眼就能認出他的獨特風格。

雲朵

畫面上方的雲朵也是用厚塗法繪成，畫在顏料較稀薄的藍天區塊上。梵谷用的是西奧從巴黎訂購、已經上了塗層的畫布，可以透過顏料較薄的地方看到底漆。

水平線

梵谷非常強調構圖中的波浪狀水平線，從前景的褐色麥田下緣，一直到充滿活力、裊裊升至右上角的卷曲雲朵為止。

賣出去的畫

「梵谷生前沒有賣出任何畫作」這個說法並不正確——他至少賣出了一幅，甚至可能有更多幅。目前已知的畫作買主是安娜・布西（Anna Bcoh），她是梵谷友人尤金・布西（Eugène Boch）的妹妹，本身既是畫家也是其他藝術家的贊助人。另一樁比較少人知道的買賣是梵谷的一幅自畫像，賣給倫敦藝術品交易商蘇利和羅瑞（Sulley & Lawrie），西奧1888年10月3日寫給他們的信中確認了這筆交易。不過很可惜，我們不知道賣出的是哪幅自畫像，但確定是油畫沒錯。

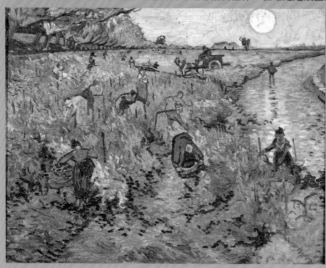

作品：

紅色葡萄園

年分：

1888年

價格：

400 比利時法郎

現藏於：
俄羅斯莫斯科，
普希金美術館
（The Pushkin Museum）

作品：

自畫像

年分：

未知

價格：

未知

現藏於：

未知

04
梵谷的貢獻

「如果我的畫賣不出去，我也沒辦法。但是，總有一天，人們一定會明白這些畫的價值比那些顏料的本錢還高……」

──摘自梵谷1888年10月25日寫給西奧的一封信

F3.00

立體主義
（Cubism，
關鍵期1907-1911年）：
形式開放，沒有所謂「正確」
的看法或視角，為後來的抽象
藝術發展鋪了路。

抽象表現主義
（Abstract Expression，
關鍵期1940年代到50年代）：
大多不具象，主要注重無意識與
它對藝術的影響。

巴比松畫派
（Barbizon School，
關鍵期1840-1870年）：
走出戶外，直接描繪自
然。

定義梵谷

梵谷生前找不到自己在世界上的位置，然而逝世之後，他的名氣不
斷攀升，很快就在「高級藝術」（又稱精緻藝術）的領域成為炙手
可熱的人物。本質上，梵谷似乎既屬於表現主義，跟愛德華·孟克
（Edvard Munch）和喬治·盧奧（Georges Rouault）一樣，
也可被歸到後印象派，跟高更和塞尚一樣。短短幾年後，那些梵谷在
世時絕對不願與他為伍的人就紛紛搶著把他稱為「自己人」。

印象派
（Impressionism，
關鍵期1867-1886年）：
注重色彩而不是小細節，強調「印
象」而非觀察入微的整體。其中秀
拉是點描派（Pointillism）技法的
代表畫家。

表現主義
（Expressionism，
關鍵期1905-1925）：
將藝術家的主觀看法注入
作品，有時是透過誇張的
手法。

後印象派
（Post-
Impressionism，
關鍵期1880-
1920）：
從印象派發展而
來，作品無論是在
色彩或技法上都有
所提升，並強調藝
術家對主題的感情
回應。

節節高昇的名氣

1930
小文森把伯父的作品借給阿姆斯特丹市立博物館（Stedelijk Museum）展覽。

1962
作品轉交給新成立的梵谷基金會。專屬的梵谷博物館（Van Gogh Museum）開始規畫。

1928
雅各－巴特·德·拉·法耶（Jacob-Baart de la Faille）開始編纂第一部附有說明的梵谷作品全集。

1925
喬安娜逝世。所有藝術藏品轉由她和西奧的兒子文森·威廉·梵谷保管。

1914
喬安娜整理梵谷寫給西奧的信，出版了第一版書信集。同年，她將西奧的遺體遷到奧維荷，葬在梵谷旁邊，並立了兩塊同款的簡單墓碑，分別寫著：「文森·梵谷長眠於此」和「西奧·梵谷長眠於此」。

1890
梵谷去世後，愛彌兒·貝納在法國藝文刊物《當代人》（Les Hommes d'Aujourd'hui）發表了一篇短短的梵谷傳。

1891
西奧·梵谷去世。梵谷的作品與名聲由西奧的遺孀喬安娜·梵谷－邦格接手經營。她孜孜不倦地致力於提高梵谷的名氣。

1973

荷蘭的茉莉安娜女王
（Queen Juliana）親自
主持梵谷博物館開幕典禮，
博物館本身由荷蘭知名建築
大師赫里特·里特費爾德
（Gerrit Rietveld）設
計。

1903

荷蘭與奧地利的
博物館各自購得第一幅梵
谷畫作。

1901

巴黎的博翰珍藝廊
（Galerie Bernheim
Jeune）舉辦梵谷展。

1893

法國文學刊物《法蘭西信
使》刊登了幾封梵谷的書
信內容。

1895–1896

藝術品交易商安博拉斯·
伏拉在巴黎的藝廊舉辦了
第一場梵谷作品回顧個
展。

□ 17幅繪畫

美國紐約，大都會藝術博物館（The Metropolitan Museum of Art）

明星作品包含：
- 〈戴草帽的自畫像〉（1887年）
- 〈魯林夫人和她的寶寶〉（Madame Roulin & her Baby，1888年）
- 〈麥田裡的絲柏樹〉（1889年）
- 〈搖籃曲〉（La Berceuse，1889年）

□ 3幅繪畫

美國紐約，現代藝術博物館（Museum of Modern Art）

明星作品：
- 〈星夜〉（1889年）
- 〈喬瑟夫·魯林的畫像〉（Portrait of Joseph Roulin，1889年）
- 〈橄欖樹〉（The Olive Trees，1889年）

□ 2幅繪畫

美國洛杉磯，漢默美術館（Armand Hammer Museum of Art）

明星作品：
- 〈夕陽下的播種者〉（The Sower，1888年）

□ 2幅繪畫

美國康乃狄克州，新哈芬市，耶魯大學美術館

明星作品：
- 〈夜間咖啡館〉（1888年）

□ 5幅繪畫

美國賓州，費城藝術博物館（Philadelphia Museum of Art）

明星作品：
- 〈向日葵〉系列之一（1889年）

尋找梵谷的蹤跡

梵谷不但是個多產的藝術家，也創作了許多同主

 6幅繪畫

英國倫敦，國家美術館
（National Gallery）

明星作品包含：
- 〈梵谷的椅子〉（Van Gogh's Chair，1888年）
- 〈向日葵〉系列之一（1888年）
- 〈麥田裡的絲柏樹〉（1889年）

5幅繪畫

俄羅斯莫斯科，普希金美術館

明星作品包含：
- 〈紅色葡萄園〉（1888年）
- 〈菲利克斯·雷伊醫生的畫像〉（Portrait of Dr Félix Rey，1889年）

 200多幅繪畫
 500多幅繪畫

荷蘭阿姆斯特丹，梵谷博物館

明星作品包含：
- 〈吃馬鈴薯的人〉（1885年）
- 〈戴灰氈帽的自畫像〉（Self-portrait with Grey Felt Hat，1887年）
- 〈黃色小屋〉（1888年）
- 〈在亞耳的臥室〉（The Bedroom in Arles，1888年）
- 〈向日葵〉系列之一（1889年）
- 〈麥田群鴉〉（1890年）
- 〈鳶尾花〉（1890年）

 25幅繪畫

法國巴黎，奧塞美術館
（Musée d'Orsay）

明星作品包含：
- 〈亞耳的舞廳〉（Dance Hall at Arles，1888年）
- 〈星夜〉（1888年）
- 〈亞耳姑娘〉（L'Arlésienne，1888年）
- 〈在亞耳的臥室〉（1889年）
- 〈自畫像〉（1889年，梵谷晚期最具代表性的作品之一）
- 〈奧維荷的教堂〉（The Church at Auvers，1889年）

80幅繪畫作品

荷蘭，梵谷國家森林公園（De Hoge Veluwe National Park），庫勒慕勒美術館（Kröller-Müller Museum）

明星作品包含：
- 〈夕陽下的白楊樹小徑〉（Lane of Poplars at Sunset，1884年）
- 〈戴白色帽子的婦人〉（Head of a Woman Wearing a White Cap，1884-5年）
- 〈朗格洛瓦橋〉（The Bridge at Langlois，1888年）
- 〈亞耳姑娘〉（吉諾夫人的畫像）（1890年）

梵谷的貢獻

梵谷的品牌魅力

「梵谷」這兩個字早在很久之前就已經成為全球品牌了——從冰箱磁鐵到托特包，各式各樣的常見用品上都印有如〈在亞耳的臥室〉或〈向日葵〉等圖片。不過，在某些意想不到的地方也能找到梵谷和他的畫作！

01 美國明尼蘇達州的田野裡有一幅〈橄欖樹〉的複製品，是大地藝術家史丹・赫德（Stan Herd）用各種植物打造出來的巨畫，占地0.5公頃，於2016年春天正式完成。

02 想跟著梵谷的腳步走嗎？英國有家公司製造了一系列仿舊的「梵谷」合板，跟〈在亞耳的臥室〉或〈夜間咖啡館〉裡的地板一樣（只是表層是乾淨的）！

03 老套一點的方式就是到亞耳的十大景點逛一圈。雖然黃色小屋在第二次世界大戰期間遭到轟炸，但醫院、露天咖啡座和朗格洛瓦橋都還保留著梵谷那個時代的原貌，令人驚奇。

04 抽菸也要抽得跟天才一樣。義大利佩沙洛（Pesaro）一家菸斗製造商生產了一系列向梵谷致敬的菸斗。

05

香港有一家梵谷主題餐廳。雖然店裡賣的是義大利菜，讓人有點困惑，但裝潢確實是百分百的「梵谷」。

06

荷蘭有家公司推出了一系列梵谷油畫顏料，顏料管上印著他經典的悲傷畫像。

07

芝加哥藝術博物館（Art Institute of Chicago）在2016年的梵谷特展中重現了梵谷在黃色小屋裡的房間，地點就位在市中心河岸北區。除此之外，館方也在Airbnb網站上刊登出租訊息，提供給有興趣入住的人參考，一晚只要10美元。

08

苦艾酒迷可以在市面上找到一個印有梵谷肖像的品牌。姑且不論其他特點，這個牌子的酒精濃度都是貨真價實的70%。

失竊的梵谷

雖然綜觀知名藝術的世界，梵谷畫作的遭竊頻率相對算高，但他還是遠遠擠不進前十名。這前十名包含了一些只被偷過一次、名氣較小的藝術家，他們之所以上榜，是因為竊賊逮到機會，一次就偷走大量作品。

10 被偷走最多作品的十大藝術家

失竊作品最多的前十名藝術家（資料來源：2012年，國際失蹤藝術品登錄公司，Art Loss Register）

黑市
專家估計，一幅畫的黑市價格大約是拍賣會價格的7～10%。

藝術家	失竊作品數
帕布羅・畢卡索 （Pablo Picasso）	1,147
尼克・勞倫斯 （Nick Lawrence）	557
馬克・夏卡爾 （Marc Chagall）	516
卡雷爾・阿佩爾 （Karel Appel）	505
薩爾瓦多・達利 （Salvador Dalí）	505
胡安・米羅 （Joan Miró）	478
大衛・勒凡 （David Levine）	343
安迪・沃荷 （Andy Warhol）	343
林布蘭 （Rembrandt）	337
彼得・萊納克 （Peter Reinicke）	336

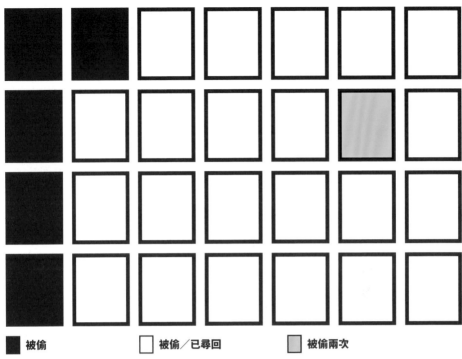

■ 被偷　　□ 被偷／已尋回　　▨ 被偷兩次

六大失竊事件

1990年6月28日，荷蘭登波什（Den Bosch），北布拉奔博物館（Noordbrabants Museum）
- 〈亨內普的水車〉（1884年）
- 〈掘土的農婦〉（1885年）
- 〈坐著的農婦〉（1885年）

1992年在比利時一間銀行裡找到〈掘土的農婦〉，畫作安然無恙。其他兩幅至今仍下落不明。

1991年4月14日，荷蘭阿姆斯特丹，梵谷博物館共有20幅畫作遭竊，包含：
- 〈吃馬鈴薯的人〉（1885年）
- 〈靜物：聖經〉（Still Life with Bible，1885年）
- 〈向日葵〉（1889年）
- 〈靜物：鳶尾花〉（Still Life with Irises，1890年）
- 〈麥田群鴉〉（Wheatfield with Crows，1890年）

所有畫作都在失竊幾個小時之後在一輛被拋棄的車子中尋獲，其中有部分作品受損。

2002年12月7日，荷蘭阿姆斯特丹，梵谷博物館
- 〈席凡寧根的海景〉（View of the Sea at Scheveningen，1882年）

- 〈離開尼厄嫩教堂的信眾〉（Congregation Leaving the Reformed Church at Nuenen，1884年）

兩名嫌犯於2004年遭逮捕判刑，但畫作至今仍下落不明。

2003年4月27日，英國曼徹斯特，惠特沃斯藝廊（The Whitworth Art Gallery）
- 〈巴黎城牆〉（The Ramparts of Paris，1887年）

失竊八天後，於藝廊外附近的公共廁所裡尋獲。

2008年2月11日，瑞士蘇黎世，布爾勒收藏展覽館（E. G. Bührle Collection）
- 〈茂盛的栗樹花〉（Blossoming Chestnut Branches，1890年）

失竊九天後，於停放在蘇黎世的一輛車子中尋獲。

2010年8月21日，埃及開羅，卡里爾博物館（Mahmoud Khalil Museum）
- 〈罌粟花〉（Poppy Flowers，1886年）

畫被竊賊從框裡割下。不可思議的是，這幅畫在1978年就曾經從同一間博物館裡被偷走過，並於兩年後尋獲。二度遭竊後，至今仍下落不明。

梵谷博物館

阿姆斯特丹的梵谷博物館於1973年開幕，館內
收藏了各式各樣和梵谷有關的東西，數量堪稱世
界之最。這些藏品原本屬於梵谷所有，後來由弟
弟西奧的遺孀喬安娜・邦格小心保存，最後終於
公開展示。主館位在本來那棟由荷蘭知名建築師
赫里特・里特費爾德設計的建築物內，占了四層
樓，後來又加蓋了分館，由日本建築大師黑川紀
章設計，專門舉辦非常態性展覽。

阿姆斯特丹市博物館廣場6號

阿姆斯特丹

荷蘭

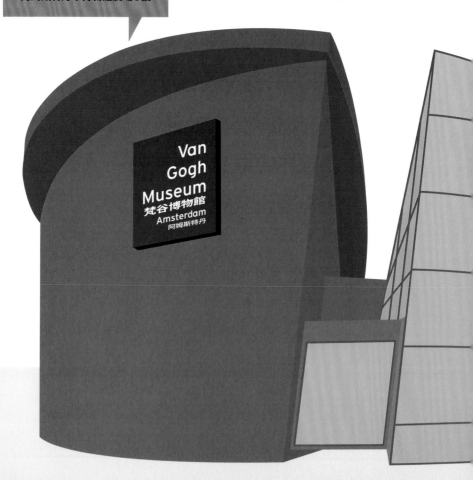

Van
Gogh
Museum
梵谷博物館
Amsterdam
阿姆斯特丹

梵谷的作品

200 幅畫

9 幅自畫像

超過
700
封書信

超過
500
張素描

其他藝術家

有數百幅其他藝術家的作品,包括梵谷的朋友、同時代的人,以及對梵谷影響深遠的藝術家,包括秀拉(圖)、愛彌兒・貝納、莫內、馬奈和畢沙羅。

版畫

超過500幅日本版畫和大約1800幅法國版畫,包括所有19世紀末的重要藝術家和版畫家的作品,例如土魯斯-羅特列克、高更、皮耶・波納爾(Pierre Bonnard)等。

還有一座獨立的圖書館,內藏超過
3萬5000
本書籍和期刊

從文字排版看梵谷

朗格洛瓦橋
幻象

海牙

想 夢 葵 精神病院

聖 雷 米 耳 日 向 亞

保羅· 日本主義

嘉 舍 醫 生 克 畫布和油彩

維德爾特

土魯斯－羅特列克

繁花盛開

鳶尾花

梵谷

保羅·席涅 涅 癲癇 收割

印象派 農民 米勒 絲柏樹

黃色小屋

高更 厚塗法 唐吉老爹

日葵 肖像 畫 田 麥

夜間咖啡館

狂躁

教 堂

悲戀

古皮爾國際藝術公司

靜物

草圖

貧窮　妓女

菸斗

布拉奔

夜空

水彩

文森

森

巴黎

木炭

偏執

星夜

苦艾酒

點描派

通往塔哈斯康之路

表現主義

席恩·霍尼克

銀幕上的梵谷

梵谷戲劇性十足的悲慘人生終究成為電影導演以抗拒的故事題材。早在1947年，法國導演亞倫·雷奈（Alain Resnais）就以梵谷為主題拍片，而後來的作品更是從活潑到可怕、從縝密的傳記到聳動的通俗劇都有，甚至還有一部動畫長片。這裡介紹的七部影片是曾經躍上大銀幕的作品——其他還有很多是小銀幕上的電視劇或電視電影。

01 《梵谷》（Van Gogh）
亞倫·雷奈，1948年
向梵谷致敬的傳記短片，採用莊嚴肅穆、音調渾厚的旁白和配樂。

1950年奧斯卡最佳短片獎得主

03 《梵谷的生與死》（Vincent: The Life and Death of Vincent van Gogh）
保羅·考克斯（Paul Cox），1987年
傳記式紀錄片，主要聚焦在梵谷的藝術生涯與藝術之外的生活。

04 《文森與西奧》（Vincent and Theo）
勞勃·阿特曼（Robert Altman），1990年
經過非常仔細的考證，重點在兩兄弟之間的關係。

05 《梵谷》（Van Gogh）
莫里斯·皮亞拉（Maurice Pialat），1991年
以毫不誇張的手法描繪梵谷生前最後兩個月的生命歷程，內容主要聚焦在他出色、多產的創作能力，以及和嘉舍醫生一家人之間的友情。

賈克·瞿桐（Jacques Dutronc）因本片獲得1992年凱薩獎最佳男主角獎

紀錄片

戲劇

你知道嗎？

國際知名導演馬丁‧史柯西斯（Martin Scorsese）在黑澤明1990年的超現實電影《夢》（Dream）裡演出梵谷一角。

02 《梵谷傳》（Lust for Life）
文森特‧明尼利（Vincente Minnelli），1956年
改編自伊爾文‧史東（Irving Stone）的同名小說。雖然寇克‧道格拉斯（Kirk Douglas，飾演梵谷，右圖）與安東尼‧昆（Antony Quinn，飾演高更）兩人在片中以藝術鬼才的身分一較高下，但道格拉斯詮釋這位痛苦天才的精湛演技卻在現實生活中贏得昆的激賞。

安東尼‧昆因本片獲得1956年奧斯卡最佳男配角獎

06 《梵谷：燃燒的雙眼》（The Eyes of Van Gogh）
亞歷山大‧巴奈特（Alexander Barnett），2005年
心理劇，內容大量聚焦在梵谷身為「瘋子藝術家」的刻板印象。導演亞歷山大‧巴奈特本人親自飾演梵谷一角。

07 《梵谷：星夜之謎》（Loving Vincent）
多蘿塔‧柯碧雅拉（Dorota Kobiela）與修‧魏奇曼（Hugh Welchman），2016年
動畫長片，全片透過梵谷的書信文字和細膩的手繪動畫畫作，展現出他的傳奇一生。除此之外，這也是唯一一部經由Kickstarter群眾募資平台籌備資金的梵谷主題電影。

史上最貴十大名畫*

01

〈妳何時結婚？〉
保羅・高更
1892年作，2015年售出

02

〈玩紙牌的人〉
（The Card Players）
保羅・塞尚
1892或1893年作，2011年售出

03

〈第6號作品（紫、綠、紅）〉（No.
6，Violet, Green and Red）
馬克・羅斯科（Mark Rothko）
1951年作，2014年售出

04

〈阿爾及爾的女人（O版）〉（Les
Femmes d'Alger，Version O）
帕布羅・畢卡索
1955年作，2015年售出

05

〈側臥的裸女〉（Nu Couché）
亞美迪歐・莫迪里亞尼
1917或1918年作，2015年售出

06

〈1948〉（1948）
傑克森・波拉克（Jackson Pollock）
1948年作，2006年售出

07

〈女人III〉（Woman III）
威廉・德・庫寧（Willem de Kooning）
1953年作，2006年售出

08

〈夢〉（Le Rêve）
帕布羅・畢卡索
1932年作，2013年售出

09

〈艾蒂兒肖像一號〉（Portrait of
Adele Bloch-Bauer I）
古斯塔夫・克林姆（Gustav Klimt）
1907年作，2006年售出

10

〈嘉舍醫生的畫像〉 ▼
文森・梵谷
1890年作，1990年售出

*這裡所列的是截至2015年成交的十大畫作。今日世界藝術
品成交價格紀錄已有所更新，排名也可能大幅變動，還請
讀者留意。

梵谷

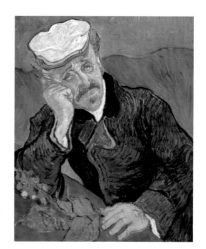

梵谷成熟時期的重要作品並不常出現在市場上，不過他要是知道自己的畫現在總共賣了多少錢，一定會大吃一驚。自2005年起，交易市場上一共售出九幅梵谷成熟期的作品，其中有三幅的價格超過4000萬美元。雖然梵谷才剛擠進「史上最貴十大名畫」排行榜，但他的作品在拍賣會上的表現比其他許多藝術家更穩定——梵谷活著的時候從來沒有這麼可靠過。

$3億
美元

$2.74億

$1.86億

$1.793億

$1.704億

$1.654億

$1.625億

$1.585億

$1.584億

$1.52億

金額已經過通膨調整（截至2015年2月），單位為美元。

僅次於〈嘉舍醫生〉的最貴梵谷大作前三名：
1 〈阿里斯康〉（Les Alyscamps）
 6630萬美元（2015年售出）
2 〈靜物：紅罌粟與雛菊〉（Still Life: Red Poppies and Daisies）
 6180萬美元（2014年售出）
3 〈亞耳姑娘〉
 4030萬美元（2006年售出）

人物小傳

**喬安娜・赫席娜・邦格
（1862-1925）**

梵谷的弟媳。梵谷這一生只見過喬安娜兩次，但1891年西奧過世之後，喬安娜便竭盡所能地為梵谷打響他身為藝術家的死後聲譽，結果非常成功。等到她自己去世時，梵谷已經是世界上頗負盛名的藝術家了。

**愛彌兒・貝納
（1868-1941）**

後印象派藝術家、梵谷交友圈成員，也是高更的朋友。貝納小梵谷15歲，兩人有時會一起畫畫，而貝納創新的風格曾讓梵谷印象深刻。

**安東・莫夫
（1838-1888）**

荷蘭畫家、傳統海牙畫派成員，也是梵谷的表哥。梵谷曾在莫夫位於巴黎的畫室裡短暫工作一段時間。雖然兩人最後鬧翻，但梵谷終究是夠喜愛這個表哥，於是在莫夫去世的時候畫了一幅畫紀念他。

**席恩・霍尼克
（1850-1904）**

裁縫、妓女，也是梵谷的模特兒，並於1882到1883年這段期間和梵谷在海牙同居。梵谷曾向席恩求婚，但他後來意識到自己養不起她和她兩個孩子，最終兩人因為梵谷家人反對而分手。

**西奧・梵谷
（1857-1891）**

梵谷的弟弟，也是一位藝術交易商。他這一生幾乎無時無刻都在給予梵谷情緒和財務上的支持。長大後，兄弟倆每隔幾天就會互相寫信給對方。西奧在梵谷去世時就已經病了，梵谷死後短短一年，他也跟著過世。

**西奧多魯斯・梵谷
（1822-1885）**

荷蘭改革宗教會的新教牧師，也是梵谷和西奧的父親。理智又謙和的他不但發現梵谷有喜怒無常的情緒障礙問題，更在他早期事業垂危時鼓勵他嘗試藝術這條路。

保羅・嘉舍醫生
(1828-1909)

神經疾病的專科醫生，也是業餘藝術家，跟庫爾貝和塞尚交情很好。梵谷最後在奧維荷度過的那幾個難熬的月，就是由他負責治療梵谷，兩人也成為好友。

保羅・高更
(1848-1903)

風格創新的後印象派畫家，直到死後才聲名大噪，是個個性浮誇又很有自信的人。1888年，他搬進黃色小屋跟梵谷一起住了九個星期，但兩人最後大吵一架，從此沒再見過面。

保羅・席涅克
(1863-1935)

法國畫家，致力於點描派（一種以純色色點創作的繪畫技法）的發展。他不但跟梵谷一起去巴黎郊外的塞納河畔阿涅勒（Asnières-sur-Seine）進行繪畫之旅，還在1889年到亞耳拜訪梵谷

安娜・卡本特斯・梵谷
(1819-1907)

梵谷和西奧的母親，她在孩子還小的時候就鼓勵他們培養藝術方面的興趣。梵谷一生都和母親保持聯繫，也盡力不讓她知道自己那些離經叛道的行為。

威廉米娜・梵谷
(1862-1941)

梵谷的妹妹，也是除了西奧之外跟梵谷最親近的手足。1873年，她到倫敦尋找家庭教師的工作，在梵谷的租屋處住了幾個月。兄妹倆在梵谷晚年經常通信。

文森（森特伯伯）・梵谷
(1820-1888)

梵谷的伯伯、梵谷的第一個老闆，也是古皮爾國際藝術公司（梵谷在海牙任職的合公司）合夥人。雖然他後來成為梵谷的贊助者，但梵谷始終覺得他不夠支持自己。

 家人　　 情人

 朋友

索引

梵谷

謝誌

圖片出處
本出版社感謝以下人士提供圖片。

12 Portrait 'identified as' Vincent van Gogh 'discovered' by Tom Stanford, 'championed' by Joseph Buberger, hi-res image supplied by Allen Philips / Wadsworth Atheneum Museum of Art, Hartford, Connecticut.
14 Hieronymus Bosch: Universitätsbibliothek Leipzig.
17 Charles Darwin: Everett Historical / Shutterstock.com.
37 *Postman Joseph Roulin*, 1888: Photo © copyright Everett – Art / Shutterstock.com.
43 *The Night Café*, 1888: Photo © copyright Yale University Art Gallery.
44 *The Yellow House (The Street)*, 1888: Photo © copyright The Artchives / Alamy Stock Photo.
60 *The Potato Eaters*, 1885: Photo © copyright Everett – Art / Shutterstock.com.
64 *Sunflowers*, 1888: Photo © copyright Everett – Art / Shutterstock.com.
66 *The Starry Night*, 1889: Photo © copyright Everett – Art / Shutterstock.com.
66 Microscopic marine plants: Courtesy NASA Goddard Photo and Video Photostream, USGS/NASA/Landsat 7.
68 *A Wheat Field, with Cypresses*: Photo © copyright World History Archive / Alamy Stock Photo.
70 *The Red Vineyard*, 1888: Photo © copyright Heritage Image Partnership Ltd / Alamy Stock Photo.
90 *Dr Paul Gachet*, 1890: Photo © copyright Everett – Art / Shutterstock.com.

譯者簡介
郭庭瑄

藝術與文字成癮者，曾就讀美術班習畫十餘年，喜歡天馬行空的想像及在陽光下看書發懶，樂於琢磨小細節、探索新事物。現為專職譯者。譯有《彼得潘》（首度收錄前傳）、《美女與野獸：魔法書的呼喚》、《原諒他，為什麼這麼難？》（合譯）等書，並有《手上美術館 1：羅浮宮必看的100幅畫》等編潤作品。